BEI GRIN MACHT SICH I WISSEN BEZAHLT

- Wir veröffentlichen Ihre Hausarbeit, Bachelor- und Masterarbeit

- Ihr eigenes eBook und Buch - weltweit in allen wichtigen Shops

- Verdienen Sie an jedem Verkauf

Jetzt bei www.GRIN.com hochladen und kostenlos publizieren

Greta Schmidt

Catherine Breillats "Romance XXX - was wissen Sie über Männer?" - zwischen Pornographie und Feminismus

GRIN Verlag

Bibliografische Information der Deutschen Nationalbibliothek:

Die Deutsche Bibliothek verzeichnet diese Publikation in der Deutschen Nationalbibliografie; detaillierte bibliografische Daten sind im Internet über http://dnb.d-nb.de/ abrufbar.

Dieses Werk sowie alle darin enthaltenen einzelnen Beiträge und Abbildungen sind urheberrechtlich geschützt. Jede Verwertung, die nicht ausdrücklich vom Urheberrechtsschutz zugelassen ist, bedarf der vorherigen Zustimmung des Verlages. Das gilt insbesondere für Vervielfältigungen, Bearbeitungen, Übersetzungen, Mikroverfilmungen, Auswertungen durch Datenbanken und für die Einspeicherung und Verarbeitung in elektronische Systeme. Alle Rechte, auch die des auszugsweisen Nachdrucks, der fotomechanischen Wiedergabe (einschließlich Mikrokopie) sowie der Auswertung durch Datenbanken oder ähnliche Einrichtungen, vorbehalten.

Impressum:

Copyright © 2010 GRIN Verlag GmbH
Druck und Bindung: Books on Demand GmbH, Norderstedt Germany
ISBN: 978-3-640-80030-8

Dieses Buch bei GRIN:

http://www.grin.com/de/e-book/164780/catherine-breillats-romance-xxx-was-wissen-sie-ueber-maenner-zwischen

GRIN - Your knowledge has value

Der GRIN Verlag publiziert seit 1998 wissenschaftliche Arbeiten von Studenten, Hochschullehrern und anderen Akademikern als eBook und gedrucktes Buch. Die Verlagswebsite www.grin.com ist die ideale Plattform zur Veröffentlichung von Hausarbeiten, Abschlussarbeiten, wissenschaftlichen Aufsätzen, Dissertationen und Fachbüchern.

Besuchen Sie uns im Internet:

http://www.grin.com/

http://www.facebook.com/grincom

http://www.twitter.com/grin_com

Inhaltsverzeichnis

Inhaltsverzeichnis.. 1

1. Einleitung.. 2

Hauptteil .. 2

2. Kurze Zusammenfassung des Films................................ 2
 2.1 Frauenrollen in Romance XXX...................................... 3

3. Exkurs: Wie die Nacktheit die Medien eroberte 4
 3.1. Fließende Grenzen zur Pornographie........................... 5
 3.2 Rocco Siffredi.. 8

4. Zusammenfassung: Romance XXX und Pornofilm...........8

5. Romance XXX und der Feminismus.............................. 9
 5.1 Feministische Kritik – Andrea Dworkin 9

6. Zusammenfassung Romace XXX und Feminismus10

7. Fazit und Zusammenfassung.. 11

Quellen... 13
 Bibliographie... 13
 Filmographie... 13

1. Einleitung

Nachdem ich mich etwas mit dem Film *Romance XXX* von Catherine Breillat beschäftigt habe, war es mir schier unmöglich den Film wirklich einzuordnen. Weder handelte es sich um Pornographie, noch um einen Spielfilm im klassischen Sinne. Auch hatte ich das Gefühl, dass der Film im weitesten Sinne politisch oder feministisch motiviert ist, gerade was die sexuellen Unterschiede zwischen den konstruierten Geschlechtern angeht, ohne das ich dieses weiter begründen konnte.

Der Film stellt nicht bloß klischeebehaftete weibliche Körper zur Schau - langbeinig, blond und großbusig - Marie, die Hauptfigur, ist keineswegs eine dieser Frauen. Der Blick den Breillat auf den weiblichen Körper hat ist weniger fetischisierend und daher radikal. Der Film bemüht sich aber auch nicht ernsthaft, das Vorurteil der sexhungrigen, identitätslosen Frau zu vernichten und ist demnach auch kein blosser feministischer Film.

In dieser Hausarbeit möchte ich daher versuchen durch dies beiden Vermutungen, der Film sei einerseits Pornographie und anderseits aber auch ein feministischer Film, einen Zugang zu *Romance XXX* zu bekommen und auch die Frage klären inwiefern *Romance XXX* die Themen Pornographie und Feminismus aufgreift und behandelt. Unter anderem möchte ich aufzeigen wieso dieser Film für so viel Aufsehen und Empörung gesorgt hat und mich daher mit der „Sexualisierung" der Medien in Deutschland in den vergangenen Jahrzehnten befassen.

Ich werde außerdem auf die feministische Pornokritik von Andrea Dworkin eingehen und die andersartigkeit von *Romance XXX* zu verdeutlichen. Breillat trifft nämlich keineswegs einen unter Feministinnen akzeptierten Ton, sie beschreibt einen ganz eigenen Weg um die Emanzipation der Frau zu zeigen.

Beginnen möchte ich allerdings zunächst mit einem kleinen Diskurs zur Sexualisierung des Films und der Medien. Außerdem sind Begriffserläuterungen für diese Hausarbeit unabdingbar.

Hauptteil
2. Kurze Zusammenfassung des Films

Es geht um die Grundschullehrerin Marie. Sie ist mit Paul liiert, einem Model, der ihr den Geschlechtsverkehr verweigert. Als Grund werden dem Zuschauer zwei Möglichkeiten angeboten. Möglichkeit eins ist die Jäger und Sammler Theorie: Paul

muss jagen. Marie ist jedoch bereits erlegt und Paul verliert das Interesse. Möglichkeit zwei: Paul ist tatsächlich in sexueller Hinsicht desinteressiert, was der Zuschauer kaum glauben kann und deswegen auf Variante a) zurückgreift.

Verzweifelt über die Zurückweisung stürzt sich Marie in Affären. Paolo lernt sie in einer Bar kennen und schläft mit ihm. Mit ihrem Schulleiter Robert lebt sie seine sado- masochistischen Phantasien aus. Dieses Verhältnis besteht jedoch auch aus Vertrauen und Nähe.

In einer weiteren Sequenz verkauft sich Marie zunächst an einen Unbekannten und wird darauf von ihm Unbekannten vergewaltigt.

Marie wird von Paul schwanger und er scheint sich nunmehr gar nicht für sie zu interessieren. Zusammen mit Robert fährt sie ins Krankenhaus um das Kind zu bekommen und dreht kurz davor den Gasherd auf. Bei der darauffolgenden Gasexplosion stirbt Paul. Marie scheint mit ihrem Sohn und der „Trennung" von Paul, endlich mit sich im Reinen zu sein.

Der Film kann deswegen also als Film über die Emanzipation der Frau verstanden werden.

2.1 Frauenrollen in Romance XXX

Marie nimmt einige Rollen im Film ein. Sie ist die Partnerin, der One- Night- Stand, die Geliebte, die vergewaltigte Frau und die Mutter.

In beinahe jeder Rolle ist sie jedoch das Opfer. Als sexuell unbeachtete Partnerin Pauls. Die immer noch unbefriedigte Frau während des Geschlechtsverkehrs mit Paolo und das Vergewaltigungsopfer. Marie durchquert diese Stationen und entwickelt sich fort.

Lediglich als Geliebte Roberts, denn hier verbindet sich Sexuelles mit Geistigem, fühlt sich Marie als Frau geschätzt. Ebenso in der Mutterrolle. Als Mutter ist sie eine vollkommene Frau und vollkommen autark.

Dies sind Stereotypen in die das Frauenbild seit jeher gepresst wurde: Mutter oder Hure, Geliebte oder Ehefrau. Dass eine Frau aber alles dies sein kann, zeigt Catherine Breillat hier in ihrer Reihe von Bildern in denen Marie ihre verschiedenen Ichs, in verschiedenen Stationen, zeigt. Angelika Henschel und Heike Schlottau schreiben in ihrem Buch *Schaulust. Frauen betrachten Frauenbilder im Film*[1] nicht nur von diesem antagonistischem Gestaltungsschema der Heiligen und der Hure,

[1] Henschel, Angelika/Schlottau, Heike: Schaulust. Frauen betrachten Frauenbilder im Film. Verlag CH Wäser. Bad Segeberg 1989

sondern auch von der Objektivierung der Frau im Film und ihrer Sexualität, sie schreiben auch von dem „männlichen Blick[2]" der den Frauen eine „Andersartigkeit des Weiblichen, die an Sexualität gebunden ist[3]" unterstellt. Die Frau wird auf das Objekt des Begehrens reduziert. *Romance XXX* versucht diese Stereotypen zunächst einzufangen um dann später mit ihnen zu brechen. Marie ist zunächst eine eher „heilige" Erscheinung, in *Schaulust* werden die Begriffe „Jungfräulichkeit, kindliche Unschuld und Reinheit gepaart mit Sexualität und Verführung[4]" verwendet, ich finde sie zutreffend. Sie ist zunächst stets in weiß gekleidet, sie liebt Paul und wünscht sich eine „normale" Beziehung mit ihm. Mit der Darstellung Maries Sexualität wiederspricht sich Breillat bei der Besetzung mit dem Rollentyp beabsichtigt. Marie überwindet ihre Scham und ist nun nicht mehr jungfärulich oder rein. Breillat führt in Marie also die Heilige mit der Hure zusammen und zeigt so die fehlerhaftigkeit in der stereotypen Darstellung von Frauenbildern auf.

3. Exkurs: Wie die Nacktheit die Medien eroberte

Der Weg zu Breillats Darstellung von Körpern war lang und immernoch nicht ganz gegangen. Undenkbar war es zu Beginn des Films noch, Menschen nackt oder gar auf erotische Art und Weise zu zeigen, geschweige denn erregte Genitalien, wie es in *Romance XXX* der Fall ist.

> „...allem Anschein nach [sind] Nacktheit und Scham nicht nur in der Antike und im Mittelalter, sondern auch in fremden primitiven Gesellschaften so eng miteinander verbunden [...], dass vieles für die Wahrheit des biblischen Mythos spricht, nach dem die Scham vor der Entblößung des Genitalbereichs keine historische Zufälligkeit ist, sondern zum *Wesen* des Menschen gehört."[5]

Wie kommt es dann, dass entblößte Körper doch ständig im Fernsehen zu sehen sind? Wurde unser Sehverhalten nach und nach zu dem was es heute ist, durch bloße Gewöhnung?

Die Liberalisierung von Sex und Sexualität in den deutschen Medien begann schleichend in den 50er Jahren. In dem Film von 1951 *Die Sünderin* war Hauptdarstellerin Hildegard Knef als Marina ganze drei Sekunden nackt auf der Leinwand zu sehen, nicht nur dass das deutsche Publikum empört war, der Film wurde bis 1954 verboten.

[2] Henschel, Angelika/Schlottau,Heike: Schaulust. Frauen betrachen Frauenbilder im Film. Verlag CH Wäser. Bad Segeberg 1989 S 19.
[3] Ebd. S.19.
[4] Ebd. S.19.
[5] Dürr, Hans Peter: Der Mythos vom Zivilisationsprozeß Band 1: Nacktheit und Scham;Suhrkamp Verlag Frankfurt am Main 1988. S. 335.

Zeitgleich zu den deutschen Ressentiments gegenüber dem Film *die Sünderin* der Trend ein, zunehmend erotisierende Bilder von Frauen zu zeigen. Mit Gina Lollobrigida und Sophia Loren fanden sich im Hollywoodfilm der 50er Jahre Schauspielerinnen mit offensichtlicher sexueller Ausstrahlung. Vor allem jedoch hatte man mit Marilyn Monroe sicherlich das Sexsymbol in den Medien. Wieso wurden in Deutschland dann aber in den frühen 50er Jahren hauptsächlich Heimat- und Familienfilme gezeigt? Dagmar Hoffmanns Theorie[6] darüber ist, dass es in der Nachkriegszeit zu einer Stärkung der Frau kam. Bevor die Soldaten aus dem Krieg heimkehrten, sofern sie dies taten, mussten die Frauen in Familie und Alltag zunächst selber klarkommen. Die zurückgekehrten Männer fanden sich also in einer neuen Ordnung wieder. Durch die Medien, wie eben dem Kino, wollte der Mann die Frauen auf ihre rechtmäßigen Plätze zurückverweisen. Nicht umsonst wurden meist naiv anmutende Frauen gezeigt. Dies übrigens auch nicht nur im deutschen Film, die typischen „Sexbomben" beispielsweise im amerikanischen Film, wurden zwar für ihre Erotik und Schönheit bewundert, jedoch auch belächelt.

1970 erhielt das ZDF Briefe von Besorgten Eltern mit der Bitte, man möge doch in Zukunft bitte davon absehen, im Fernsehen Frauen mit durchsichtigen Blusen zeigen. So geschehen bei der Sendung „Wünsch dir was"[7]

Noch weiter nach der Sexuellen Revolution zeigte Nina Hagen in einer Fernsehsendung, bekleidet, wie sich eine Frau beim Geschlechtsverkehr zu berühren hätte, um zum Höhepunkt zu gelangen.

Dies sind nur einige wenige Beispiele die uns zu der Situation brachten, wie wir sie in der Medien und Filmlandschaft heute vorfinden: enttabuisierte, exhibitionistische, narzisstische und voyeuristische Gestaltung unter dem gemeinsamen Motto „Sex sells".

3.1. Fließende Grenzen zur Pornographie

Auch wenn nackte Brüste im Fernsehen und auch auf der Kinoleinwand mittlerweile fast schon konformistisch und „ein Muss"sind, so schockieren Filme seit den 90er Jahren, wie zum Beispiel *Baise Moi!* oder *Basic Instinct* (1992), das Publikum doch immer noch mit der Darstellung von primären Geschlechtsteilen. Dies wird oft als „Pornographie" abgetan und verpönt, genauso geschehen bei *Romance XXX*.

[6] Hoffmann, Dagmar: Sexualität und Körper im Film. In: Gesellschaft im Film: Markus Schroer (Hg.).UVK Verlagsgesellschaft mbH, Konstanz 2008.
[7] Roshani, Anuschka: *Das Verschwinden der Pubertät*; in: *Der Spiegel* Nr. 50 / 1998.S.108

Was genau ist nun aber Pornographie und wann ist es Erotik? Die Grenzen hier verwischen und hängen auch von den jeweiligen Moralvorstellungen der Gesellschaft ab.

Das Wort Pornographie stammt hat seine etymologischen Wurzeln in den griechischen Begriffen „porne" und „graphos". „Porne" bezeichnete die unterste Klasse der Huren, „graphos" bedeutet „Schrift" oder „Zeichnung". Pornographie bedeutet daher ursprünglich die schriftliche und bildliche Darstellung von Huren[8].

Gleichen wir *Romance XXX* mit der Liste von Merkmalen der Pornographie in Linda Williams Buch *Hard Core*[9] ab:

Linda Williams: *Hard Core*[10]	Catherine Breillat: *Romance XXX*
„1. Masturbation […] mit gut ausgeleuchteten Nahaufnahmen der Genitalien […]"	Vorhanden. Marie masturbiert mit geschlossenen Beinen.
„2. Penetration in verschiedenen Stellungen"	Paul, Robert, Paolo und der Vergewaltiger haben in verschiedenen Positionen Geschlechtsverkehr mit Marie.
„3. Lesbischer Sex"	Nicht vorhanden.
„4. Oraler Sex, als Cunnilingus und Fellatio"	Marie befriedigt Paul Oral und wird selbst von ihrem späteren Vergewaltiger Oral befriedigt.
„5. Dreiecksverhältnisse"	Nicht vorhanden.
„6. Orgien"	Nicht vorhanden.
„7. Analverkehr"	Nicht vorhanden.
„8. sado-masochistische Szenen"	Marie und Robert haben saldo-masochistischen Sex.

Wir sehen, dass sich die Hälfte der Punkte in Linda Williams Liste mit den Bildern im Film beschreiben lassen.

Curt Morek fasst es etwas allgemeiner zusammen:

> „Unter pornographischen Filmen versteht man die kinematographische Darstellung aller auf das geschlechtsleben bezüglicher Vorgänge in obszöner Form, und sie enthalten so ziemlich alles, was die menschliche Phantasie auf dem Gebiet des Sexuellen nur erfinden kann."[11]

Bei diesen Kategorisierungen und Beschreibungen der Merkmale von Pornographie vermisse ich jedoch ganz eindeutig die Intention von Pornographie.

[8] Vgl. Stolzenburg, Elke; Lenssen, Margrit (Hrsg.): *Schaulust – Erotik und Pornographie in den Medien;* Leske + Budrich, Opladen 1997. S.8.
[9] Williams, Linda: Hard Core. Macht, Lust und die Traditionen des pornographischen Films. Verlag Stroemfeld/ Nexus. Basel, Frankfurt am Main 1995. S.172.
[10] Die Zitierten Punkte entstammen allesamt aus Linda Williams: Hard Core. Macht, Lust und die Traditionen des pornographischen Films. Verlag Stroemfeld/ Nexus. Basel, Frankfurt am Main 1995. S.172.
[11] Morek, Curt: Sittengeschichte des Kinos. Paul Aretz Verlag. Dresden 1926. S.173.

Im Kommentar zur deutschen Gesetzgebung, genauer gesagt zum §184 StGB, Gesetz zur Verbreitung pornographischer Schriften, wurden einige typische Merkmale der Pornographie festgelegt[12]:

- Verbindung von Gewalt und Sexualität
- Verharmlosung von Vergewaltigung
- Erniedrigung der Frau
- Fehlender Bezug zum wirklichen, gesellschaftlichen und individuellen Leben
- Darstellung der Sexualität selbstzweckhaft und zusammenhangslos
- Ausklammerung aller sonstiger menschlicher Bezüge
- Entkoppelung von psychischen und partnerschaftlichen Aspekten der Sexualität

Zwei Punkte möchte ich hierbei besonders herausarbeiten. Zum einen die „Darstellung von Sexualität als Selbstzweck[13]". Gemeint ist damit die Wirkung die Pornographie erzielen soll: sexuelle Erregung und Stimulation beim Betrachter. Zum anderen die „Entkoppelung von psychischen und partnerschaftlichen Aspekten der Sexualität[14]".

Weder das eine, noch das andere trifft auf Catherine Breillats Film vollständig zu. Sie versucht keineswegs ihr Publikum auf sexuelle Weise zu erregen. Zwar ist mit Rocco Siffredi als Paolo ein weltberühmter Pornodarsteller verpflichtet worden, worauf ich später noch zu sprechen komme, ihre Hauptdarstellerin dagegen ist alles andere als ein gängiges „Sexsymbol". Die Bilder zeigen keinen fleischlichen, sondern vielmehr intimen Geschlechtsverkehr und bieten zwar Sicht auf erigierte Geschlechtsteile, durch die nicht allzu grelle Ausleuchtung und das allgemeine Setting dieser Stellen im Film, wirkt das Ganze jedoch nicht pornographisch und keineswegs besonders erregend. Im Gegenteil, die Bilder wirken vielmehr verstörend denn sie zeigen eine fast entsexualisierte Frau, die als bloßer passiver Geschlechtspartner fungiert. Müsste man den Film zusammenfassen, so würde man von Marie erzählen, einer Frau die mit sich und ihren körperlichen Bedürfnissen im unreinen ist und erst durch die Geburt ihres Sohnes eine Art „Selbstgeburt" erlebt.

Punkt „Entkoppelung von psychischen und partnerschaftlichen Aspekten der Sexualität[15]" kann man leicht argumentieren dass Marie Paul emotional liebt, ihn auch körperlich lieben will und dies immer wieder versucht, jedoch selbst abgelehnt wird. Auch ihr Verhältnis zu Roberto ist nicht nur von Erotik geprägt. In einer Szene sehen wir sie in einem Restaurant zusammen lachen und trinken. Marie wirkt, anders

[12] Vgl. Stolzenburg, Elke; Lenssen, Margrit (Hrsg.): *Schaulust – Erotik und Pornographie in den Medien;* Leske + Budrich, Opladen 1997. S.8.
[13] Vgl. Stolzenburg, Elke; Lenssen, Margrit (Hrsg.): *Schaulust – Erotik und Pornographie in den Medien;* Leske + Budrich, Opladen 1997. S.8.
[14] Ebd. S.8
[15] Vgl. Stolzenburg, Elke; Lenssen, Margrit (Hrsg.): *Schaulust – Erotik und Pornographie in den Medien;* Leske + Budrich, Opladen 1997. S.8.

als in den meisten anderen Szenen, gelöst und entspannt. Sogar bei der Geburt ihres Kindes ist Robert dabei. Zwar träumt sie von einer Teilung der Frau zwischen Geschlecht und Geist, jedoch ist sie selbst davon entfernt geteilt zu sein.

Ein anderer Kommentar bringt allerdings bereits zum Ausdruck dass es „[i]m Einzelfall [...] zu Spannungen mit der Kunstfreiheit [kommen] kann."[16]

Romance XXX scheint mir hier ein solches Beispiel zu sein. Die Tatsache, dass nicht die Sexszenen den Weg des Filmes vorgeben, sondern lediglich Maries Weg in der Geschichte, einer in sich geschlossenen Handlung, illustrieren und nie dem Selbstzweck dienen, kennzeichnet den Film ebenfalls als einen solchen, der Spannungen zwischen Kunstfreiheit und dem Gesetz zur Verbreitung pornographischer Schriften hervorrufen kann.

3.2 Rocco Siffredi

Mit der Verpflichtung Rocco Siffredis für die Nebenrolle Paolo, stieß Catherine Breillat auf den größten Wiederstand und die größte Empörung. Aber auch für das Team war dies die größte Hürde.

Mit der Begründung Pornodarsteller würden nicht „spielen", sondern einfach „leben"[17] trifft sie den Nagel auf den Kopf. Rocco Siffredis errigiertes Glied ist ein unleugbarer Beweis dafür. Eine Errektion kann man nicht „spielen". Man hat sie oder nicht. Diese Echtheit ist es, die viele Zuschauer an Pornographie denken liess. Allerdings ist der vorab geführte Dialog einer von der Sorte, der in keinem Pornofilm vorkommen würde. Es geht um Kondome und Tampons, um Scham und Ekel. Catherine Breillat entlockt dieser Szene so etwas zutiefst intimes und führt keineswegs den blossen Akt vor. Paolo wirkt keineswegs wie ein Mann der eine Frau benutzt, we ist ein Liebhaber.

4. Zusammenfassung: *Romance XXX* und Pornofilm

Viele Quellen vergessen einen wesentlichen Aspekt herauszuarbeiten: es existiert nämlich ein Unterschied zwischen pornographischen Filmen und Pornofilmen. Catherine Breillats Filme mag pornographische Züge besitzen, ein Pornofilm ist dieser jedoch gewiss nicht. Dieses möchte ich hiermit nun wie folgt erläutern:

> ➤ Die Intention ihres Filmes ist für Breillat keineswegs die Darstellung von Sexualität als Selbstzweck. D.h. Die Darstellung von Sexualität im Film ist gekoppelt an Erlebnisse persönlicher, und emotionaler Natur.

[16] BverfG, NStz, 1991, S.188; BGHFst, 37,55.
[17] Breillat, Catherine: Romance XXX – was wissen Sie über Männer?, 1999.

- Maries Selbst, ihre Erlebnisse und ihre Entwicklung stehen im Zentrum des Films, sie ist nicht bloßes Sexobjekt, vielmehr erlebt und entdeckt sie ihre Sexualität, nicht als ein Klischee, sondern als Teil ihrer Persönlichkeit.
- Die gezeigten Sexszenen sind keineswegs unwirklich oder unvorstellbar. Sie sind eher von einer solchen Intimität, dass sie aus einem „echten" Schlafzimmer stammen könnten.

Der Weg von Marie und ihre Stationen als Frau, gerade aber die Mutterstation, ist völlig frei von Pornogrpahie, an dieser Stelle hat der Film seinen eigentlichen Spielfilmhöhepunkt erreicht.

Trotz allem hält sich der Film in der Schwebe, er zeigt Sexualität schonungslos und ungehemmt. Die einzelnen sind Szenen pornographischer Natur, der Film als solcher ist jedoch keineswegs ein Pornofilm. Es bleibt ein Film, der die Grenze streift, jedoch nur selten übertritt.

5. *Romance XXX* und der Feminismus

Catherine Breillat zeigt also mit *Romance XXX* auf, dass eine frau durchaus in ihrer sexuellen Entwicklung gezeigt werden kann und nicht gleich in ein Klischee rutschen muss. Tut sie dies um ein Statement abzugeben? Soll dieser Film gar ein Feministischer Film sein, der die (vor allem sexuelle) Emanzipation der Frau zeigt? Da Emanzipation in der Regel im Sinne von der Befreiung der Frau von der Vormundschaft des Mannes verstanden wird, könnte man dem zustimmen. Ganz so verhält es sich jedoch nicht. Catherine Breillat lässt Marie zwar ihren Paul töten, um so unabhängig von ihm und seinen Launen zu werden. Breillat zeigt Marie nicht als eine emanzipierte Frau im Sinne des allgemeinen Verständnis: eine Frau die Karriere machen kann, die sich vor einer vielleicht ungewollten Schwangerschaft zu schützen weiß, eine Frau die die gleichen Maßstäbe verkörpert kann wie einst nur der Mann. Nein, Breillat zeigt trotzde alledem eine Frau, eine Mutter und mögliche Sexualpartnerin. In *Romance XXX* wird also ein wünschenswerter Zustand gezeigt: Eine Frau darf eine Frau bleiben, weiblich aber zugleich selbstständig gegenüber dem männlichen Geschlecht.

5.1 Feministische Kritik – Andrea Dworkin

Eine radikal feministische Position nimmt Andrea Dwokin ein. Sie begreift den phallischen Mann als Bedrohung. Frauen haben in ihrer sexualität immer eine

Opferposition, bleiben sexuell passiv. Der Penis ist für Dworkin ein instrument um „Terror auszuüben"[18]. „Die Symbole des terrors sind alltäglich und absolut vertraut: die Faust, die Pistole, das Messer, die Bombe und so weiter. Von noch größerer Bedeutung ist das versteckte Symbol des Terrors: der Penis"[19] Heterosexueller Geschlechtsverkehr ist für Andrea Dworkin also mit der Frau in der Opferrolle verbunden und Gewalt ausgesetzt. Linda Williams fasst Dworkins These wie folgt zusammen: „[Die] Penetration- Invasion eines passiven (weiblichen) Objekts durch ein aktives (männliches) Subjekt, [ist] die Quelle aller sexuellen Gewalt."[20]

Andrea Dworkin unterschreibt damit die allgemeine feministische Meinung dass, gerade in der Pornographie, die Geschlechter in Subjekt/Objekt unterteilt werden. Da die Haltungen gegenüber Pornofilmen weit auseinandergehen, nämlich in entschiedene Gegnerpositionen und liberale Standpunkte, möchte mit Andrea Dworkin eine vehemnte Feministin und Pornographiegegnerin nennen und aufzeigen, wieso es ihr kaum gelingen mag, einen wirklichen Zugang zu dem besonderen Feminismus in *Romance XXX* zu finden.

Andrea Dworkin lässt hier einen wesentlichen Punkt vermissen. Sie folgt einem zu simplen Dualismus von Macht und Ohnmacht, vergisst dabei also, dass auch die Frau Macht über den Mann verüben kann. Macht ist für Dworkin der Besitz eines Penisses, nicht jedoch eine subtliere, verführende oder manipulative. Eine Frau kann zwar den Mann erregen, das gesteht Andrea Dworkin ein, tut dies aber nur um danach von ihm missbraucht zu werden. Für Dworkin scheint aus diesem Dualismus kein Weg hinaus zu führen. Sie steht damit im Prinzip einer Emanzipation im Wege.

Catherine Breillat hingegen bricht dieses Schema auf. Marie ist zwar auch Opfer, nicht zuletzt in der Vergewaltigungsszene. Aber bei dem SM Sex mit Robert findet sie auch gefallen an ihrer Rolle und kann sich so, ihres Handelns bewusst, zur Täterin entwickeln bzw. zu einer Person mit starker sexueller Identität.

6. Zusammenfassung *Romace XXX* und Feminismus

Catherine Breillat zeigt in *Romance XXX* einen neuen Weg Emanzipation darzustellen. Auch wenn sie sich selbst nicht als Feministin versteht, so legt sie ihre Konzentration in ihrem Film auf den weiblichen Körper. Sie zeigt keine Frau die ihre

[18]Dworkin, Andrea: Pornographie. Männer beherrschen Frauen. Emma Frauenverlag. Köln 1987. S. 24.
[19]Ebd. S. 24.
[20]Williams, Linda: Hard Core. Macht, Lust und die Traditionen des pornographischen Films. Verlag Stroemfeld/ Nexus. Basel, Frankfurt am Main. 1995. S. 44.

Sexualität ganz aufgibt um eine eigenständige sexuelle Identität zu entwickeln. Für Marie gehört ihre Sexualität zur Entwicklung. Im Gegensatz zu den gängigen feministischen Meinungen, wie Andrea Dworkin „Frauen seien natürliche Wesen und ihre Sexualität [...] könnte frei von Macht bleiben [...],"[21] ist Marie durchaus an Sex interessiert. Sie lebt ihn in jeglicher Form aus und entwickelt sich so weiter. Marie redet über i h r Begehren. Begehrede Frauen erniedrigen sich laut Dworkin selbst, werden zu Huren. Nicht so in den Breillat'schen Filmen, aus der erniedrigenden passiven Rolle heraus entwickelt sich Marie zu einer Frau mit gesunder Sexualität.

Frauen sind also keineswegs einfach nur Opfer. Dennoch zeigt Breillat dass dies oft gesellschaftlich der Fall ist, ohne beschönigende Bilder wird Marie in *Romance XXX* vergewaltigt und gefesselt. Sie weint und leidet, tut dies aber bewusst und lernt daraus.

7. Fazit und Zusammenfassung

Breillat versucht das tradierte Frauenbild auf der Leinwand zu verändern, indem sie zeigt, wie eng die Identität der Frau mit ihrem Körper verknüpft ist. Aus der Sicht der Frau verfolgt der Zuschauer das (weibliche) Schicksal Maries. Reflexierende Momente sind Maries Monologe und die Betrachtung im Spiegel. So wird dem Zuschauer auch ein Blick in die Innenwelt gestattet, der ihm sonst verborgen bliebe.

Der Film beschäftigt sich mit der Subjektivierung der Frau, ist vom Thema daher nichts wirklich Neues. Neu ist jedoch, dass Breillat in ihrem Film vorraussetzt, dass eine Frau Sexualität benötigt um sich zu emanzipieren, was als mehr als zweifelhaft betrachtet werden kann.

Romance XXX stellt mit neuen, wenngleich nicht besonders aufsehenerregenden Mitteln einen Film dar, der sowohl feministischer als auch pornographischer Natur ist. Gerade aber durch dieses Gleichgewicht, wirkt der Film oft platt und bemüht und kann nur durch die Darstellung von untypischen Dingen wie eine Geburtsszene im Close-up oder den errigierten Penis Paolos in gewisser Weise Aufsehen erregen. Aber auch dies bleiben blosse pornographische Zitate, die zwar stark im Gedächtnis bleiben, jedoch nicht mal ein drittel des Films ausmachen.

Meiner Meinung nach verliert *Romance XXX* durch die Thesenhaftigkeit des Filmes leider an Anspruch, er wirkt platt. Durch aber eben diese Plattheit, nicht

[21] Williams, Linda: Hard Core. Macht, Lust und die Traditionen des pornographischen Films. Verlag Stroemfeld/ Nexus. Basel, Frankfurt am Main. 1995. S. 47 f.

zuletzt aber auch durch die Dargestellte sexuelle Intimität, gewinnt er an Authentizität. Auch wenn Breillat sich dagegen wehren mag, eine feministische Regisseurin zu sein, so ist *Romance XXX* stark feministisch Motiviert, wenngleich nicht im „klassischen" Sinne.

Man kann schliesslich sagen dass die Ästhetik des Film darauf insistiert das tradierte und fetischisierte Bild der Frau auf der Leinwand durch die radikale Subjektivierung auf der Erzählebene zu verändern. Frauen werden in den Bildern in ihrer – vor allem körperlichen – Vielfalt gezeigt.

Quellen

Bibliographie

BverfG, NStz, 1991, S.188; BGHFst, 37,55.

Dürr, Hans Peter: Der Mythos vom Zivilisationsprozeß Band 1: Nacktheit und Scham;Suhrkamp Verlag Frankfurt am Main 1988. S. 335.

Dworkin, Andrea: Pornographie. Männer beherrschen Frauen. Emma Frauenverlag. Köln 1987.

Henschel,Angelika/Schlottau, Angelika: Schaulust. Frauen betrachten Frauenbilder im Film. Verlag CH Wäser. Bad Segeberg 1989

Hoffmann, Dagmar: Sexualität und Körper im Film. In:Gesellschaft im Film: Markus Schroer (Hg.).UVK Verlagsgesellschaft mbH, Konstanz 2008.

Morek, Curt: Sittengeschichte des Kinos. Paul Aretz Verlag, Dresden 1926.

Richter, Dörte: Pornographie oder Pornokratie? Frauenbilder ind den Filmen von Catherine Breillat. Avinus Academie Verlag, Berlin 2005.

Roshani, Anuschka: *Das Verschwinden der Pubertät;* in: *Der Spiegel* Nr. 50 / 1998.S.108)

Stolzenburg, Elke; Lenssen, Margrit (Hrsg.): *Schaulust – Erotik und Pornographie in den Medien;* Leske + Budrich, Opladen 1997. S.8.

Williams, Linda: Hard Core. Macht, Lust und die Traditionen des pornographischen Films. Verlag Stroemfeld/ Nexus. Basel, Frankfurt am Main 1995. S.172.

Filmographie

Breillat, Catherine: Romance XXX – was wissen Sie über Männer?, 1999.